华夏万卷
让人人写好字

U0146070

楷书 详解强化版

你想写好的字，这里都有

7000常用字

周培纳 书　华夏万卷 编

中国书法家协会会员、西泠印社社员

上海交通大学出版社
SHANGHAI JIAO TONG UNIVERSITY PRESS

图书在版编目（CIP）数据

楷书7000常用字：详解强化版 / 图锐钢书；华夏万卷编
. —上海：上海交通大学出版社，2020
ISBN 978-7-313-23403-2

Ⅰ.①楷… Ⅱ.①图… ②华… Ⅲ.①楷书（书法）-硬笔字-字帖 Ⅳ.①J292.12

中国版本图书馆CIP数据核字（2020）第106124号

楷书7000常用字（详解强化版）
KAISHU 7000 CHANGYONGZI (XIANGJIE QIANGHUA BAN)

图锐钢书　华夏万卷编

出版发行：上海交通大学出版社	地　址：上海市番禺路951号
邮政编码：200030	电　话：021-64071208
印　制：成都蜀通印务有限公司	经　销：全国新华书店
开　本：880mm×1230mm 1/16	印　张：9
字　数：72千字	
版　次：2020年9月第1版	印　次：2020年9月第1次印刷
书　号：ISBN 978-7-313-23403-2	
定　价：25.00元	

版权所有　侵权必究
告图书服务热线：028-85939832

 目录 contents

鳗	艨	蠓	靡	鳌	蘑	孽	攀	蹼	曝	麒	骏
邋	襦	鏊	鳛	醢	蟹	瀣	癣	鳕	霪	瀛	鳙
攒	藻	簸	蠋	缳	**20画** 镳	鬓	巉	犨	黩	蘩	
瀵	酆	灌	鳜	獾	籍	嚼	酿	夔	镴	鳖	醴
鳞	魔	蘖	糯	譬	黥	襄	壤	攘	嚷	霭	蠕
鳝	嬷	鼍	巍	鼯	曦	霰	骧	馨	耀	瀹	膦
瓒	躁	躅	纂	鳟	**21画** 黯	霸	鉴	礴	羼	蠢	
癫	鳡	赣	瓘	灏	鲭	爝	夔	鑫	鳢	躏	露
礴	曩	霹	鼙	颦	禳	麝	髓	醺	耰	**22画**	躔
镳	鞲	髑	鲿	鹳	糵	躜	霾	蘼	糖	囊	蘸
氍	穰	瓤	饕	镶	懿	饔	鬻	蘸	**23画**	罐	蠰
蠲	攫	麟	瓤	颧	躐	鼹	趱	躜	攥	**24画**	灞
矗	蠹	酿	襻	衢	躞	鑫	**25画**	纛	戆	鼷	囔
馕	攮	**26画** 蠼	**30画** 爨	**36画** 齉							

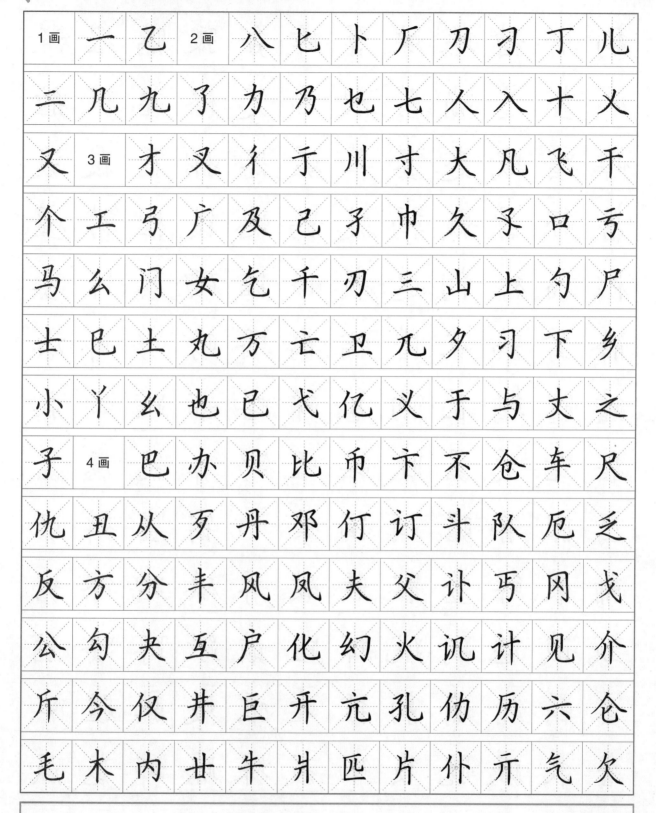

1画	一	乙	2画	八	匕	卜	厂	刀	习	丁	儿
二	几	九	了	力	乃	也	七	人	入	十	乂
又	3画	才	叉	彳	亍	川	寸	大	凡	飞	干
个	工	弓	广	及	己	孑	巾	久	孓	口	亏
马	幺	门	女	乞	千	刃	三	山	上	勺	尸
士	巳	土	丸	万	亡	卫	兀	夕	习	下	乡
小	丫	幺	也	已	弋	亿	义	于	与	丈	之
子	4画	巴	办	贝	比	币	卞	不	仓	车	尺
仇	丑	从	歹	丹	邓	订	订	斗	队	厄	乏
反	方	分	丰	风	凤	夫	父	讣	亏	冈	戈
公	勾	夬	互	户	化	幻	火	讥	计	见	介
斤	今	仅	井	巨	开	元	孔	仂	历	六	仓
毛	木	内	廿	牛	爿	匹	片	仆	亓	气	欠

快捷查字定位

　　为了练字者更快地找到所需范字，我们对"笔画数+音序"这种传统查找方法进行了改进，变为智能在线查字，扫码即可快速定位。以查找"服"字为例，方法如下：

　　①打开微信，扫码右侧二维码。②在搜索框内输入"服"字，点击回车键，页面显示出"服"字在第10页。③在书中翻到对应页码找到该字。

扫描二维码
在线查范字更快捷

鹬	龠	糟	璪	燥	罾	蟑	蝨	骤	瞩	擢	濯
18画	鳌	鏊	蹦	璧	鞭	瀌	鏊	檫	瀍	鞥	艟
儴	蹯	戳	憼	鎣	簟	癜	藩	翻	簠	覆	馥
瞽	鲧	鬶	颢	鞯	骦	鹮	蟪	镬	檻	鞲	礓
糨	磊	襟	鞫	邈	癞	醪	镭	礌	藜	镰	鎏
髅	鹭	鹲	礞	懵	臑	藕	蟠	鳑	蟛	癖	瀑
鳍	髂	鞀	瞿	鮖	鬈	鞣	蟮	鼫	蹢	鳎	藤
餮	黠	燹	嚚	曛	鳐	曜	黟	彝	镱	癔	嚚
鹰	鼬	簪	瞻	蹢	镯	鬃	19画	霭	鏖	瓣	爆
鞴	襞	鳔	鳖	髌	簸	醭	簿	礤	蹭	镲	蟾
颤	谶	魑	蹰	蹴	蹿	蹬	巅	蹾	蹲	蹯	嚭
羹	鞲	瀚	蘅	鮜	攉	藿	嚯	蠖	骥	疆	醮
警	鬏	蹶	髋	籁	鲡	蠃	蠊	蹽	酃	麓	赢

书法小知识

"笔走龙蛇"的由来

"笔走龙蛇"这个词源于书法家怀素。一次怀素在宴会上被要求作书,他提笔蘸墨,凝神运气挥笔书写,很快便写完数张。他的字好似龙飞凤舞,巨蛇游走,赢得满座惊叹。从此,"笔走龙蛇"这个词便用来形容书法生动而有气势、风格洒脱,也指书写速度很快,笔势雄健活泼。

切 区 犬 劝 壬 仁 认 仍 日 冗 卅 少
什 升 氏 手 殳 书 闩 双 水 太 天 厅
屯 瓦 王 韦 为 文 乌 无 毋 五 午 勿
兮 心 凶 牙 夭 爻 以 艺 刘 忆 尹 引
尤 友 予 元 曰 月 云 匀 允 仄 扎 长
仉 支 止 中 爪 专 5画 艾 凹 扒 叭 白
半 包 北 本 必 边 弁 丙 卟 布 册 叱
斥 出 刍 处 匆 丛 打 代 旦 叨 忉 氐
电 叼 闪 叮 东 冬 对 尔 发 犯 冯 弗
付 尕 甘 功 古 瓜 归 宄 邗 汉 夯 号
禾 弘 讧 乎 卉 汇 击 叽 饥 伋 记 加
甲 戋 艽 叫 节 讦 纠 旧 句 卡 刊 尻
可 叩 邝 兰 叻 乐 礼 厉 立 辽 另 令

问：如何判定自己适合什么字体呢？

答：首先要确认自己的字迹。字迹有沉稳内敛型和飘逸灵活型。沉稳内敛型更适合"楷书"，飘逸灵活型则适合"行书"。如果字迹较乱，则建议也从"楷书"开始练习。确认字迹后要找到一本喜欢的字帖。最后就是开始练字了，建议每天按时训练。

新手练字问答

扫描看视频

黜	簇	镈	戴	黛	蹈	磴	瞪	镫	蝶	篾	斸
礅	镦	鳄	繁	骟	鳜	黻	鲅	藁	臁	篚	磩
醢	鼾	壕	嚎	濠	壑	觳	螳	簧	鳇	徽	隳
谿	羁	藉	蹉	屦	蹇	謇	鳚	礁	鹬	鸷	鞠
镢	爵	糠	髁	鞡	镧	襕	檑	僵	臁	鹆	瞭
镣	磷	瞵	檩	蹓	镥	璐	簏	螺	蟊	懋	懑
檬	朦	縻	縢	麋	邈	篾	嬷	貘	鳌	黏	
蹼	懦	蹒	貔	甓	螵	嬸	镁	濮	镨	蹊	镪
襁	瞧	磬	鳅	壖	齲	鲸	蕾	嚅	濡	孺	鳃
臊	膻	赡	螯	曙	蟀	霜	瞬	簌	穗	邃	蹋
薹	檀	镡	螳	鲲	嚏	瞳	曈	臀	魍	鳗	魏
鳁	龊	蟋	檄	霞	镩	薛	襄	燮	擤	薰	獬
檐	繇	縏	嶷	簎	翳	臆	翼	膺	赢	臃	黝

SHUFA 书法 小知识

"力透纸背"的由来

"力透纸背"这个词源于书法家颜真卿的《张长史十二意笔法记》："当其用锋，常欲使其透过纸背，此成功之极也。"意思是写字刚劲有力，笔锋都要透到纸的背面去。现在也经常用来形容诗文等作品运力巧妙，内涵深刻。

龙 卢 劢 邝 矛 卯 们 灭 民 皿 末 母

目 仏 芳 奶 尼 鸟 宁 奴 丕 皮 庀 气

平 巨 扑 讥 仟 阡 巧 且 邘 丘 囚 犰

去 冉 让 仞 扔 仨 闪 讪 申 生 圣 失

石 史 矢 示 世 仕 市 术 甩 帅 司 丝

四 他 它 台 叹 讨 田 汀 头 凸 外 未

戌 务 阮 仙 写 兄 玄 穴 训 讯 央 业

叶 匜 仪 仡 议 印 永 用 由 右 幼 玉

驭 孕 匝 仔 札 轧 乍 占 仗 召 正 只

厄 汁 主 左 6画 安 犴 百 阪 邦 毕 闭

冰 并 伧 汉 产 忏 伥 场 臣 尘 成 丞

吃 池 弛 驰 冲 充 虫 传 舛 闯 创 此

次 氽 存 忖 达 当 幽 氘 导 灯 地 吊

螟	磨	默	穆	霓	鲵	颞	凝	耱	螃	耪	篷
膨	噼	澼	蹁	瓢	瞟	瞥	璞	氆	鳍	器	憩
褰	黔	缱	橇	缲	樵	鞘	檎	鲭	燊	擎	磬
糇	碟	醛	腐	燃	融	蹂	儒	噻	颡	穑	窭
檀	膳	嬗	鲹	燊	飙	噬	薯	擞	薮	濉	燧
獭	螗	糖	镗	螣	醍	蹄	黇	橦	瞳	暾	橐
薇	蕹	熹	樨	螅	歙	羲	窸	隰	禧	魑	薤
獬	邂	廨	瀣	懈	薪	醒	毵	醑	薛	嚎	燕
赝	邀	噫	薏	殪	螠	劓	瘾	鹦	赢	嘤	镛
壅	燠	燋	橼	螈	槭	赟	錾	赞	澡	噪	篷
赠	甑	擦	瘴	辙	褶	鹔	臻	整	踵	麈	髭
辎	鄹	鲵	镞	嘴	樽	17画	癌	癍	鲼	髀	濞
臂	鳊	辨	黝	襞	擘	擦	璨	藏	蟛	艚	嚓

"入木三分"的由来

"入木三分"这个词来源于书法家王羲之。相传东晋明帝有一次要去祭祀，让王羲之先把祭文写在木板上，再派人雕刻。雕刻者把木头剔去一层又一层，发现王羲之的墨迹竟渗入木板深处，直到剔去三分才见白底，不由得惊叹其笔力。从此"入木三分"这个成语便用来形容书法笔力刚劲有力，后来也形容对文章或事物的见解深刻、透彻。

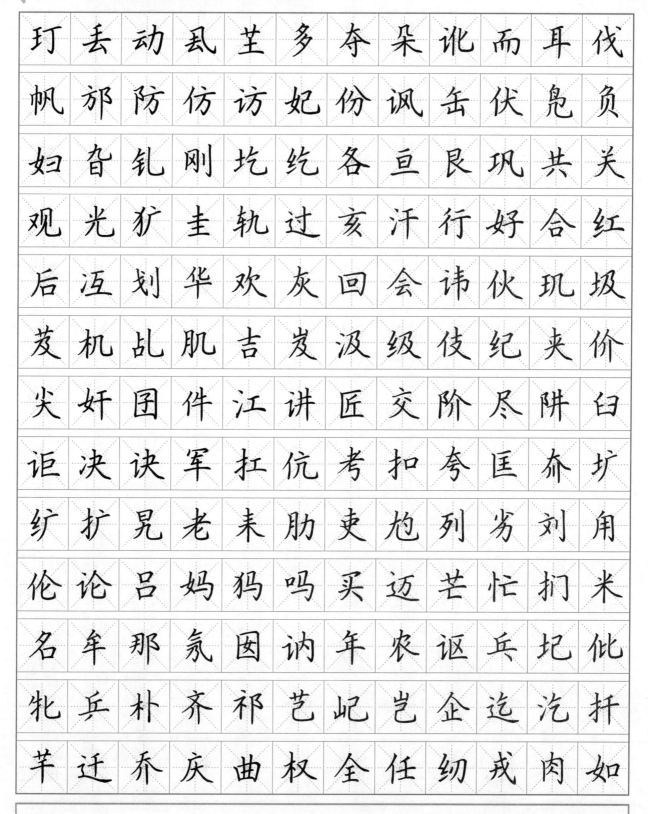

玎 丢 动 虶 玍 多 夺 朵 讹 而 耳 伐

帆 邡 防 仿 访 妃 份 讽 缶 伏 凫 负

妇 旮 钆 刚 圪 纥 各 亘 艮 巩 共 关

观 光 犷 圭 轨 过 亥 汗 行 好 合 红

后 迕 划 华 欢 灰 回 会 讳 伙 玑 圾

芨 机 乩 肌 吉 岌 汲 级 伎 纪 夹 价

尖 奸 团 件 江 讲 匠 交 阶 尽 阱 臼

讵 决 诀 军 扛 伉 考 扣 夸 匡 乔 圹

纩 扩 岿 老 耒 肋 吏 匜 列 劣 刘 甪

伦 论 吕 妈 犸 吗 买 迈 芒 忙 扪 米

名 牟 那 氖 囟 讷 年 农 讴 乒 妃 仳

牝 乓 朴 齐 祁 艺 屺 岂 企 迄 汔 扦

芊 迁 乔 庆 曲 权 全 任 纫 戎 肉 如

跻	觯	蕖	嘱	颛	撰	篆	馔	撞	幢	嘉	踪
蕞	醉	遵	撙	嘬	**16画**	盦	聱	螯	翱	薄	嚭
锱	薛	髯	篦	壁	避	嬖	辨	辩	飙	镖	瘰
瀕	餐	操	糙	踏	澶	鲳	氅	瞠	橙	螭	麇
蟉	橱	憷	踹	膪	篡	蹉	澹	镐	踶	颠	靛
雕	鲷	蹀	憨	踱	韔	噩	璠	燔	霏	鲱	篚
擗	蒿	糕	篝	鲴	盥	撼	翰	憾	薅	嚆	翮
嚚	衡	薨	蕻	氅	醐	圜	澴	寰	缳	撴	磺
廥	嘆	霍	擎	激	謦	冀	穄	缰	耩	膴	犟
徽	缴	噤	鲸	璟	镜	橘	踽	遽	橛	麇	瞰
鲲	濑	篮	斓	懒	蕾	擂	罹	篱	澧	篥	濂
魈	燎	璘	霖	辚	廪	膦	鲮	镠	鹨	瘰	窭
橹	潞	磲	瘭	蟆	颟	蟥	镘	蟒	幪	獴	醚

SHUFA 书法小知识

永字八法

"永字八法"是中国书法的用笔法则,相传或为东晋王羲之(一说隋朝智永,一说唐朝张旭)所创。"永字八法"以"永"字的八个笔画为例,阐述正楷笔势的方法:点为侧;横为勒;竖为努;钩为趯;提为策;长撇为掠;短撇为啄;捺为磔。"永字八法"流传至今,是习书者的学习宝典。

汝 阮 伞 扫 色 杀 汕 伤 芍 舌 厍 设

师 式 似 收 守 戍 妁 死 寺 氾 讼 夙

岁 孙 她 汤 饧 廷 同 吐 团 氽 托 驮

伍 芄 纨 网 妄 危 圩 伟 伪 刎 问 圬

邬 污 伍 仵 西 吸 汐 戏 吓 先 纤 芗

向 协 邪 囟 刑 邢 兴 芎 匈 休 朽 戌

吁 许 旭 血 旬 寻 巡 汛 迅 驯 压 伢

亚 讶 延 厌 扬 羊 阳 仰 吆 尧 爷 页

曳 伊 衣 圯 夷 钇 屹 亦 异 因 阴 优

有 迂 纡 屿 伛 宇 羽 芋 聿 约 刖 杂

再 在 早 则 宅 兆 贞 圳 阵 争 芝 执

旨 至 仲 众 舟 州 纣 朱 竹 伫 妆 庄

壮 自 字 7画 阿 毒 忝 芭 把 坝 吧 扳

问：练字一定要从楷书开始吗？

答：建议练字从楷书开始。写好字的前提是能够控笔，而学习楷书便是练习控笔能力的必要方式，因此对于初学者而言，练字要从楷书练起。如果不练好楷书，先练行书，字就会因控笔能力不足而变得潦草。如果出于对书法的兴趣，可以从隶书和篆书开始练习，但楷书仍然是起步的最好选择。

新手练字问答

撸	噜	辘	戮	履	瞒	蝥	霉	蕾	瞑	摩	墨
镆	瘼	锌	蝻	撵	碾	镊	镍	噢	耦	潘	磐
醅	霈	嘭	澎	劈	僻	篇	翩	飘	噗	潜	蕲
槭	潜	谴	墙	鞒	憔	撬	擒	噙	璆	蝤	趣
觑	髯	蝶	糅	褥	蕤	蕊	撒	撒	微	磉	鲨
潲	缮	熵	潲	鲥	奭	蔬	熟	澍	撕	嘶	澌
螋	艘	踏	瘫	潭	羰	樘	膛	镋	躺	趟	滕
踢	题	髫	鲦	潼	豌	慰	蕴	鹟	鋈	嘻	膝
嬉	潟	瞎	暹	箱	橡	霄	蝎	撷	鞋	勰	缬
糈	儇	禤	璇	蕈	噀	颜	魇	餍	谳	鹞	噎
蟜	鹝	镒	毅	熠	憖	璎	樱	影	颙	蛹	蝣
牖	蝓	龉	窳	豫	潏	鋈	蕴	熨	糌	赜	增
憎	缯	谵	璋	樟	碥	赭	箴	震	镇	踟	徵

"宋四家"简介

"宋四家"是中国宋代四位书法家苏轼、黄庭坚、米芾和蔡襄的合称。这四个人大致可以代表宋代的书法风格，故称"宋四家"。苏轼擅长行书、楷书，书法代表作有《赤壁赋》等。黄庭坚擅长行书，书法代表作有《松风阁诗帖》等。米芾擅长多种书体，书法代表作有《蜀素帖》等。蔡襄擅长楷、行、草、隶四体，书法代表作有《谢赐御书诗》等。

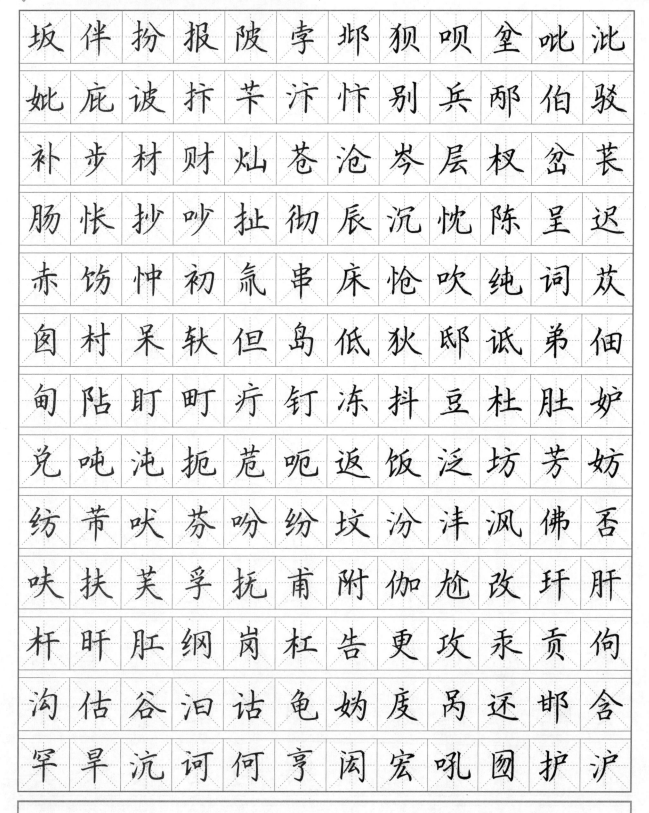

坂 伴 扮 报 陂 享 邺 狈 呗 坌 吡 沘

姒 庇 诐 扗 苄 汴 忭 别 兵 邴 伯 驳

补 步 材 财 灿 苍 沧 岑 层 杈 岔 苌

肠 怅 抄 吵 扯 彻 辰 沉 忱 陈 呈 迟

赤 饬 忡 初 氚 串 床 怆 吹 纯 词 茨

囱 村 呆 轪 但 岛 低 狄 邸 诋 弟 佃

甸 阽 盯 町 疔 钉 冻 抖 豆 杜 肚 妒

兑 吨 沌 扼 苊 呃 返 饭 泛 坊 芳 妨

纺 苄 吠 芬 吩 纷 坟 汾 沣 沨 佛 否

呋 扶 芙 孚 抚 甫 附 伽 尬 改 扞 肝

杆 旰 肛 纲 岗 杠 告 更 攻 乑 贡 佝

沟 估 谷 汩 诂 龟 妁 庋 禹 还 邯 含

罕 旱 沆 诃 何 亨 闳 宏 吰 囫 护 沪

懊 癍 磅 镑 褒 暴 蝙 膘 懑 瘭 镔 播

嶓 踣 镈 踩 槽 噌 尘 潺 骣 嘲 潮 撤

澈 撑 澄 墀 踟 褫 瘛 憧 樗 蝽 醇 踔

龊 糍 璁 聪 熜 醋 搓 璀 撮 鞑 儋 稻

德 噔 嶝 踮 蝶 懂 墩 额 颚 蕃 幡 播

樊 敷 蝠 幞 蝮 噶 橄 镐 稿 骼 镉 鲠

碴 鲧 虢 骸 憨 鹤 嘿 横 骺 篌 糇 槲

蝴 糊 踝 鲩 璜 蝗 篁 麾 慧 蕙 劐 稽

斋 畿 戟 瘠 鹡 稷 鲫 镓 稼 鲣 鹣 翦

踺 箭 僵 蕉 噍 羯 瑾 槿 觐 殣 憬 踞

屦 镌 撅 蕨 獗 鲲 靠 磕 瞌 蝌 蝰 聩

篑 醌 澜 褴 磊 黎 鲡 鲤 鲢 撩 嘹 獠

潦 寮 缭 嶙 遴 凛 镏 鹠 瘤 耧 蝼 篓

花 怀 坏 奂 育 矶 鸡 极 即 技 芰 忌
际 妓 歼 坚 间 角 疖 劫 戒 芥 进 近
妗 劲 到 鸠 究 玖 灸 局 拒 苣 抉 均
君 忾 坎 闶 抗 壳 克 坑 吭 抠 库 块
快 狂 旷 况 困 来 岚 劳 牢 泐 冷 李
里 圻 苈 丽 励 呖 利 沥 奁 连 良 两
疗 钌 邻 吝 伶 灵 陇 芦 庐 卤 陆 卵
乱 抢 囵 沦 纶 驴 玛 祃 麦 杧 芒 没
每 闷 半 汩 免 沔 妙 闵 牡 亩 沐 呐
纳 男 拟 你 尿 佞 妞 扭 狃 忸 纽 弄
努 沤 呕 怄 判 彷 抛 刨 沛 批 邳 伾
纰 屁 评 钋 抔 沏 圻 芪 岐 杞 启 弃
汽 屺 釒 芡 羌 抢 呛 芹 芩 吣 沁 穷

问:练习多久能看到效果呢?

答:练字的效果取决于内外因素的共同作用,内因即自身能否每日坚持,外因即练习方法是否正确、工具选取是否得当。如果按照正确的方法每日坚持,那么从完全的新手到楷书过关,少则几个月便能实现。练好字最重要的秘诀,还是在于自身的努力。

柳公权简介

柳公权,字诚悬,唐朝书法家、诗人。柳公权的书法以楷书著称,初学王羲之,后来遍观唐代名家书法,吸取了颜真卿、欧阳询之长,融会新意,自创独树一帜的"柳体",以骨力劲健见长,后世有"颜筋柳骨"的美誉。主要书法作品有《金刚经》《玄秘塔碑》《神策军碑》等。

邱	求	虬	岖	诎	驱	劬	却	扰	忍	韧	轫
饪	妊	纴	芮	汭	闰	沙	纱	芰	杉	删	杓
邵	劭	佘	社	伸	身	沈	声	时	识	豕	寿
抒	纾	束	吮	私	兕	伺	祀	姒	松	宋	苏
诉	邰	呔	汰	坍	坛	志	忑	体	条	听	佟
彤	投	秃	抟	忒	吞	囵	饨	佗	陀	妥	完
汪	忘	违	围	帏	闱	沩	苇	尾	纬	位	纹
吻	汶	我	肟	沃	巫	呜	芜	吾	吴	迕	庑
忤	忏	妩	坞	芴	杌	希	饩	系	饷	匣	氙
闲	苋	县	岘	肖	孝	芯	辛	忻	形	陉	杏
汹	秀	序	轩	芽	岈	迓	呀	严	言	妍	扬
杨	旸	炀	妖	冶	邺	医	沂	诒	苡	矣	抑
呓	邑	佚	役	译	吟	呦	饮	迎	应	佣	甬

问：握笔姿势不对要改吗？

答：握笔姿势不对会影响写字的效果，在书写时应该使用正确的"五点执笔法"。"五点执笔法"是指食指距笔尖约3厘米；拇指比食指略高或齐平；笔杆下端轻靠中指指甲根部；笔杆靠于食指根部，不靠近虎口；手腕与手部保持在一条直线上。

新手练字问答

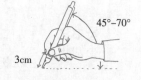

潢	夥	箕	霁	跐	鲚	暨	嘉	槚	戬	碱	僭
僬	鲛	酵	截	碣	竭	谨	兢	精	儆	静	境
獍	僦	聚	窨	厕	谲	锴	槛	墈	阚	慷	犒
颗	箜	蔻	骷	酷	鲙	睽	蜡	瘌	辣	谰	罱
漤	螂	嫪	缧	缥	酹	嘞	璃	蒌	蔹	潋	踉
僚	蓼	蓼	摞	廖	粼	蔺	熘	榴	飗	镂	瘘
漏	箓	潞	膂	褛	銮	箩	骡	摞	雒	漯	嘛
馒	墁	蔓	幔	漫	慢	嫚	缦	髦	貌	瞀	酶
锚	鹛	镁	魅	甍	蜢	艋	嘧	蜜	蔑	瞑	缪
摹	模	膜	麽	靺	慕	暮	鼐	嫩	蔫	酿	膀
裴	蝉	罴	漂	缥	嫖	嘌	撇	鄱	魄	谱	嘁
漆	綦	蜞	旗	綮	碶	搴	歉	锵	墙	蔷	嫱
锹	僛	敲	谯	锲	箐	蜻	箐	鋬	蔌	蜷	榷

书法小知识

颜真卿简介

颜真卿,字清臣,唐朝著名书法家。颜真卿书法精妙,擅长行书、楷书。其楷书端庄雄伟,行书气势遒劲,对后世影响很大。颜真卿突破了东晋以来书坛清俊妍美的书风,开创了具有盛唐风貌的刚健雄厚、雍容壮伟、大气磅礴的新书风。颜真卿的书法代表作有《多宝塔碑》《颜勤礼碑》《祭侄文稿》等。

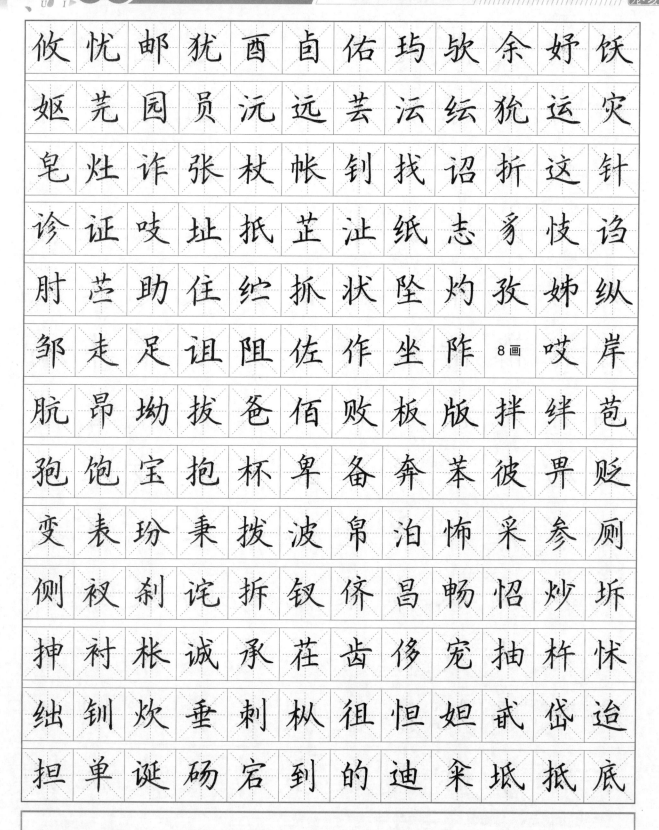

攸 忧 邮 犹 酉 卣 佑 玙 欤 余 妤 饫
姁 芜 园 员 沅 远 芸 沄 纭 犰 运 灾
皂 灶 诈 张 杖 帐 钊 找 诏 折 这 针
诊 证 吱 址 抵 芷 址 纸 志 豸 伎 诣
肘 芐 助 住 纮 抓 状 坠 灼 孜 姊 纵
邹 走 足 诅 阻 佐 作 坐 阼 8画 哎 岸
肮 昂 坳 拔 爸 佰 败 板 版 拌 绊 苞
疱 饱 宝 抱 杯 卑 备 奔 苯 彼 畀 贬
变 表 玢 秉 拨 波 帛 泊 怖 采 参 厕
侧 衩 刹 诧 拆 钗 侪 昌 畅 怊 炒 坼
抻 衬 枨 诚 承 茌 齿 侈 宠 抽 杵 怵
绌 钏 炊 垂 刺 枞 徂 怛 妲 甙 岱 迨
担 单 诞 砀 宕 到 的 迪 籴 坻 抵 底

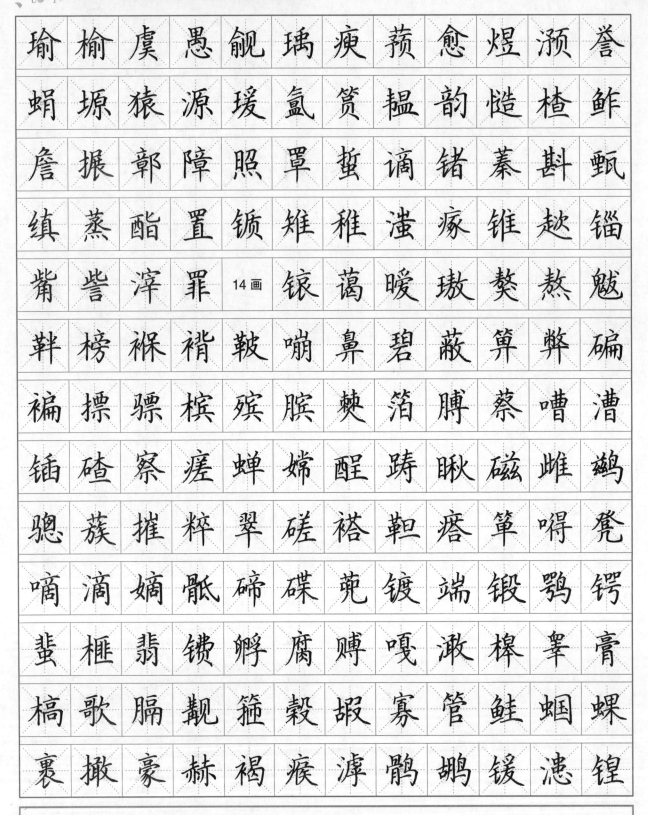

欧阳询简介

欧阳询，字信本，唐朝著名书法家。欧阳询的书法吸收汉隶和魏晋以来的楷法，别创新意，笔力险劲、瘦硬，于平正中见险绝，自成"欧体"，对后世影响深远。欧阳询的书法代表作有《九成宫醴泉铭》等。他的最大贡献是对楷书结构的整理，总结了有关楷书字体的结构方法共三十六条，名为"欧阳询三十六法"。

楷书 ◆ 7000 常用字 ◆ 详解强化版

典	坫	店	钓	迭	耵	顶	定	咚	侗	炖	咄
剁	蚀	轭	迤	侳	法	矾	钒	范	贩	枋	肪
房	昉	放	非	肥	肺	狒	废	沸	氛	奋	忿
枫	奉	肤	拂	苻	苘	服	怫	绂	绋	拊	斧
府	咐	阜	驸	呷	该	陔	坩	苷	矸	泔	秆
绀	杲	疙	庚	肱	供	苟	岣	狗	构	购	诟
咕	沽	孤	姑	股	固	呱	刮	卦	诖	乖	拐
怪	官	贯	规	郏	匦	诡	柜	刿	刽	国	果
函	杭	昊	呵	和	劾	河	轰	泓	郈	呼	忽
狐	弧	虎	岵	怙	戽	画	话	环	诙	昏	译
或	货	佶	函	虮	季	剂	佳	迦	郏	岬	驾
肩	艰	拣	枧	饯	建	降	郊	佼	侥	杰	诘
姐	玠	届	金	叠	茎	京	泾	经	胫	径	净

新手练字问答

问：练字用多粗的笔比较合适呢？

答：初学者可以使用0.5mm、0.7mm的中性笔或笔尖粗细为0.5-0.7mm的F尖钢笔。笔尖过细的话难以展示线条的美感，而笔尖过粗的话初学者会难以驾驭，所以入门级练字者用笔粗细可控制在0.5-0.7mm之间。

塞	操	嗓	瑟	裟	傻	歃	煞	骟	蛸	筲	艄
摄	溂	慑	蜃	瘆	慎	嵊	著	嗜	筮	摅	输
毹	署	蜀	鼠	腧	数	睡	搠	蒴	飔	肆	嗣
嵩	飕	稣	窣	嗉	塑	溯	愫	蒜	睢	碎	蓑
嗦	唆	羧	塌	逼	溻	阘	鲐	摊	滩	锬	痰
塘	搪	溏	滔	腾	誊	裼	填	阗	龆	跳	嗵
酮	骰	颓	腿	蜕	煺	腽	碗	畹	微	煨	溦
韪	痿	辒	嗡	滃	翁	蜗	蜈	鹉	雾	锡	溪
媳	禊	瑕	暇	酰	跹	锨	嫌	跣	献	腺	想
像	筱	楔	歇	携	塮	新	歆	腥	貅	馐	潃
嗅	溴	蓄	煦	瑄	暄	煊	楦	靴	睚	衙	鄢
罨	滟	腰	摇	徭	遥	馐	颐	肆	裔	意	溢
缢	鄞	鋬	楹	滢	颖	䐆	廊	雍	蛹	鲉	猷

楷书四大家简介

楷书四大家,是对书法史上以楷书著称的四位书法家的合称,也称四大楷书、楷书四体,他们分别是唐朝欧阳询(欧体)、唐朝颜真卿(颜体)、唐朝柳公权(柳体)、元朝赵孟頫(赵体)。楷书四大家对东亚书法史产生了深远的影响,把书法艺术推向了一个历史高潮,为后世书法创作奠定了坚实的基础。

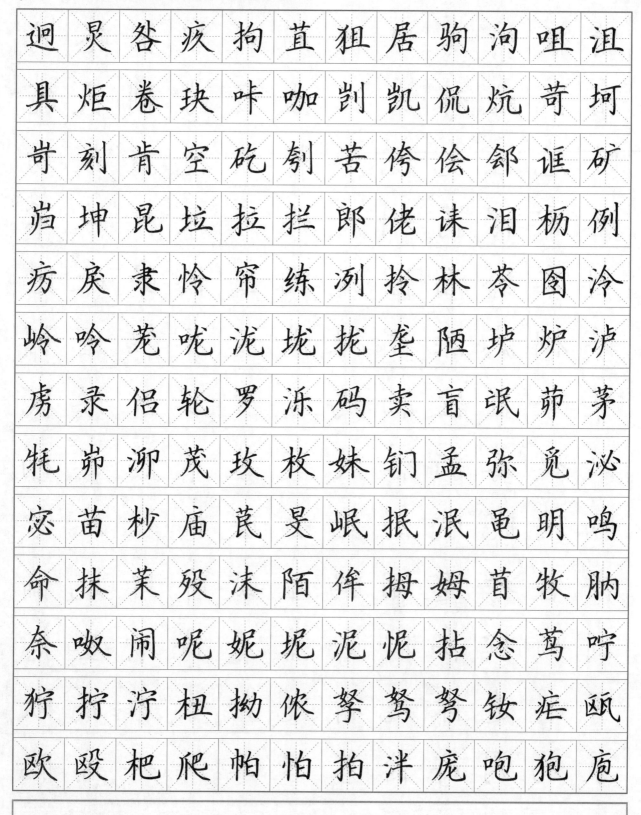

迥	灵	咎	疚	拘	苜	狙	居	驹	沟	咀	沮
具	炬	卷	玦	咔	咖	刿	凯	侃	炕	苛	坷
岢	刻	肯	空	矻	刳	苦	侉	侩	郐	诓	矿
岿	坤	昆	垃	拉	拦	郎	佬	诔	泪	枥	例
疠	戾	隶	怜	帘	练	冽	拎	林	苓	囹	泠
岭	吟	茏	咙	泷	垅	拢	垄	陋	垆	炉	泸
虏	录	侣	轮	罗	泺	码	卖	盲	呡	茆	茅
牦	峁	泖	茂	玫	枚	妹	钔	孟	弥	觅	泌
宓	苗	秒	庙	苠	旻	岷	抿	泯	黾	明	鸣
命	抹	茉	殁	沫	陌	侔	拇	姆	首	牧	肭
奈	呶	闹	呢	妮	坭	泥	怩	拈	念	茑	咛
狞	拧	泞	杻	拗	侬	孥	驽	弩	钕	疟	瓯
欧	殴	杷	爬	帕	怕	拍	泮	庞	咆	狍	庖

新手练字问答

问：错误的笔顺会影响练字吗？

答：错误的笔顺不仅会影响写字的速度、字的美观性，还会对楷书向行楷或行书过渡产生阻碍。如果按正确的笔顺加快书写，让笔画自然相连，就会形成漂亮的行楷或行书。我们应对一些笔顺容易出错的汉字多加关注，如及、臣、火、四等。

睛	粳	靖	舅	雎	裾	蒟	榉	龃	锯	锩	筥
楷	戡	嗑	稞	窠	锞	溘	窟	跨	蒯	筷	窥
暌	魁	跬	髡	锟	廓	赖	蓝	榄	滥	蒗	耢
酪	雷	楞	蓠	蜊	漓	缡	溧	廉	楝	粮	粱
趔	零	龄	溜	馏	旒	骝	遛	楼	鲈	碌	路
僇	榈	滤	滦	锣	裸	满	谩	漭	锚	瑁	楣
煤	蒙	盟	锰	腼	鹋	瞄	蓂	滇	酩	谬	摸
馍	嫫	蓦	貊	貉	漠	寞	墓	幕	睦	嗯	楠
腩	瑙	睨	腻	溺	鲇	嗫	暖	搦	锘	箄	滂
锫	辔	搒	蓬	硼	鹏	碰	鲅	睥	辟	媲	犏
剽	频	嫔	榀	聘	鲆	蒲	溥	锜	碛	签	愆
骞	鸧	遣	慊	蜣	锖	跷	勤	嗪	溱	寝	楸
裘	鹊	阙	群	稔	蓉	溶	蓐	溽	缛	瑞	腮

问：练字时如何"出锋"？

答：在不同的笔画中，出锋的方式各不相同。对笔的控制是书写笔锋的关键，手指和手腕的力量控制是决定笔法的核心因素。练习时可以尝试用不同力度书写相应线条，感受力度对笔画的影响。

新手练字问答

簪花小楷简介

簪花小楷是小楷的一种，隶属于楷书，相传是由东晋女书法家卫夫人所创。簪花小楷的点画较多，字形紧凑，笔画圆润。簪花小楷因为既柔美清丽、秀雅飘逸，又能节省腕力、加快书写速度，深得古代女子的青睐。书法代表作品有《名姬帖》等。

些 胁 泄 泻 绌 昕 欣 幸 性 姓 岫 盱

诎 泫 茺 学 邬 询 押 玡 岩 炎 沿 奄

兖 泱 佯 疡 快 肴 杳 耶 夜 依 祎 饴

怡 宜 迤 易 峄 侉 怿 诣 绎 茆 英

茔 拥 咏 泳 呦 油 侑 於 盂 臾 鱼 雨

郁 育 鸢 苑 玥 岳 昀 郓 呷 咋 甾 驵

枣 责 择 迮 泽 炅 闸 沾 怍 斩 账 胀

招 沼 者 侦 枕 征 怔 郑 诤 枝 知 肢

织 泜 直 侄 祉 郅 帜 帙 制 质 炙 治

忠 终 肿 周 妯 咒 宙 绉 帚 郏 侏 诛

竺 拄 杼 贮 注 驻 转 腙 拙 苎 卓 宗

驺 卒 组 阼 9画 哀 按 袄 疤 柏 拜 钣

柈 帮 绑 胞 保 鸨 背 钡 贲 甭 泵 迸

瘦金体简介

瘦金体由宋徽宗赵佶所创,是个性极强的一种书体,与晋楷、唐楷等传统楷书书体区别较大。瘦金体运笔灵动快捷,笔迹瘦劲,笔画相对瘦硬,笔法外露,可明显见到运转提顿等运笔痕迹。书法代表作品有《千字文》《秾芳诗》等。

新手练字问答

问:为什么横画和竖画经常写不直?

答:横画和竖画写得不直的原因有两点:一是从小写字养成了错误的运笔习惯,成长过程中又没有纠正,导致笔画扭曲。二是因为握笔姿势错误,导致无法良好地控制笔。要解决这个问题应在握笔姿势正确的情况下进行一至两周的笔画专项练习及相应线条练习,逐渐纠正不良的书写习惯。

草书简介

　　草书是为了书写简便而创作的一种字体,始于汉代,由隶书演变而来。特点是书写有结构简省,笔画牵连,上下呼应连贯,笔意奔放。草书分为章草和今草。草书的代表作品有《平复帖》《鸭头丸帖》《古诗四帖》等。

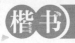

哈	孩	骇	顸	绗	郝	曷	饸	阆	贺	很	狠
恨	恒	訇	荭	虹	竑	洪	哄	侯	厚	逅	轷
烀	胡	浒	祜	耇	哗	骅	徊	洹	宦	荒	皇
恍	挥	砶	哕	恢	袆	茴	洄	荟	哕	浍	诲
绘	荤	浑	活	钬	咭	笈	急	姞	挤	垍	迹
泊	济	既	珈	枷	浃	荚	胛	架	茧	柬	俭
荐	贱	挲	剑	茳	将	姜	奖	浲	绛	茭	峤
浇	娇	姣	骄	挢	狡	饺	绞	觉	皆	拮	洁
结	界	疥	诫	津	衿	矜	荩	泾	荆	胫	扃
炯	赳	韭	柩	莒	矩	举	珏	绝	钧	俊	郡
胩	垲	闿	恺	砍	看	钪	拷	珂	柯	轲	科
牁	咳	恪	客	垦	眍	枯	绔	垮	挎	哙	狯
哐	诓	眍	奎	括	剌	栏	览	烂	姥	咯	垒

问：为什么有些字写出来很歪？

答：字歪说明重心不稳。书写单字时重心不稳，多数情况下是因为书写的竖画过于倾斜，如果横画的扛肩又处理不好，自然会使单字失衡。要解决这个问题应进行横、竖专项练习，矫正笔画倾斜、扭曲等问题，平衡好字的重心，使单字更加和谐。

新手练字问答

喈	嗟	街	湝	颉	筋	晶	腈	景	敬	窨	揪
啾	就	琚	椐	锔	腒	湨	惧	飓	鹃	厥	睃
竣	喀	揩	锎	葺	慨	堪	椇	颏	渴	缂	铿
筘	詧	裤	款	筐	揆	葵	喹	骙	蒉	喟	馈
溃	愦	愧	琨	焜	蛞	阔	喇	腊	铼	睐	阑
揽	缆	榔	锒	稂	锣	劳	塄	棱	愣	鹂	喱
锂	雳	踉	詈	傈	痢	联	裢	裣	链	椋	辌
靓	量	晾	裂	琳	裱	硫	蒌	喽	喽	搂	嵝
鲁	禄	屡	缕	氯	脔	锊	椤	落	蛮	帽	嵋
猸	湄	媒	寐	媚	幂	谧	棉	湎	缅	渺	缈
缗	谟	蛑	募	喃	蛲	猱	辇	傩	葩	琶	牌
蒎	湃	跑	赔	喷	彭	棚	琵	椑	脾	痞	骗
酸	裒	铺	葡	普	期	欺	琪	琦	棋	蛟	祺

行书简介

行书源于楷书，是介于楷书和草书之间的一种字体。行书的笔画连绵，字与字之间有游丝，上承下接。它不像草书那样潦草，也不像楷书那样端正。可以说它是楷书的草化或草书的楷化。楷法多于草法的叫"行楷"，草法多于楷法的叫"行草"。行书代表作品有《梦奠帖》《祭侄文稿》等。

SHUFA 书法 小知识

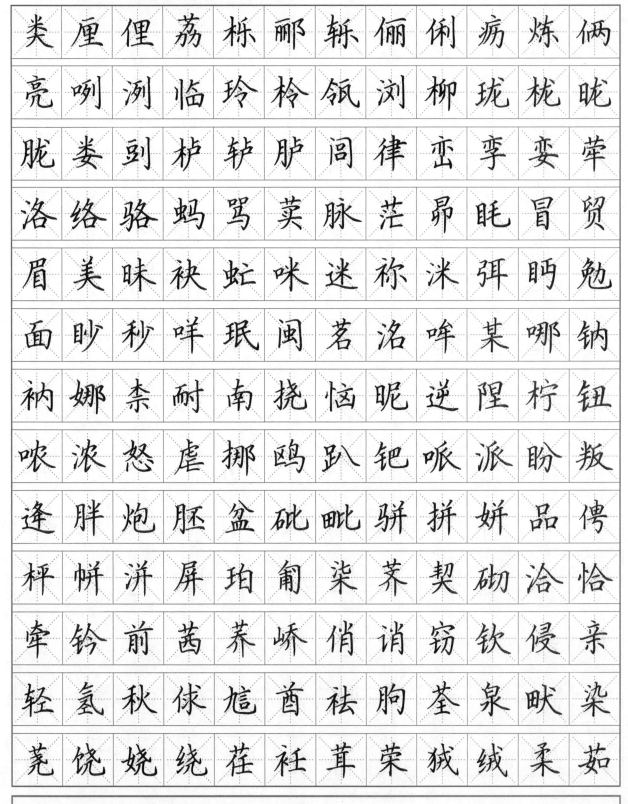

类	厘	俚	荔	栃	郦	轹	俪	俐	疠	炼	俩
亮	咧	冽	临	玲	柃	瓴	浏	柳	珑	栊	眬
胧	娄	剐	栌	铲	胪	囵	律	孪	李	娈	荦
洛	络	骆	蚂	骂	荬	脉	茫	昴	眊	冒	贸
眉	美	昧	袂	虻	咪	迷	祢	洣	弭	眄	勉
面	眇	秒	咩	珉	闽	茗	洺	哞	某	哪	钠
衲	娜	柰	耐	南	挠	恼	昵	逆	哩	柠	钮
哝	浓	怒	虐	挪	鸥	趴	钯	哌	派	盼	叛
逄	胖	炮	胚	盆	砒	毗	骈	拼	姘	品	俜
枰	帡	洴	屏	珀	匍	柒	荠	契	砌	洽	恰
牵	铃	前	茜	荞	峤	俏	诮	窃	钦	侵	亲
轻	氢	秋	俅	尥	酋	祛	胠	荃	泉	畎	染
荛	饶	娆	绕	荏	衽	茸	荣	狨	绒	柔	茹

问:为什么一行字写得不齐?

答:一行字写得不齐,可能因为字的中心、重心、内部结构不稳,行距不明显、不均匀,写字没有统一的风格等。众多因素中,横画的影响最为重要。横画过斜或过平会使字的重心上移或下降,使一行字不齐。解决这个问题要进行横画专项练习。横画可以不水平,但应重心平稳,保证单字稳健。

搭 嗒 答 傣 殚 氮 筥 谠 道 登 等 堤

觌 蒂 棣 睇 缔 奠 貂 跌 堞 臷 喋 鼎

腚 董 痘 椟 犊 牍 赌 渡 短 缎 敦 遁

惰 锇 鹅 萼 遏 愕 筏 番 鲂 扉 腓 斐

棼 焚 粪 愤 葑 锋 跗 稃 幅 腑 赋 傅

富 溉 港 锆 搁 割 隔 葛 赓 缑 菁 辜

酤 觚 馉 雇 棺 琯 裸 晷 辊 棍 聒 锅

椁 蛤 酣 韩 寒 喊 皓 喝 颌 黑 蒹 喉

猴 堠 葫 鹄 猢 湖 琥 猾 滑 缓 痪 塃

慌 喤 遑 徨 湟 惶 辉 翬 蛔 惠 喙 翙

耠 惑 赍 犄 嵇 缉 棘 殛 戢 集 戟 墼

葭 跏 颊 蛺 犅 犍 湔 缄 碱 睑 裥 楗

践 锏 毽 腱 溅 蒋 椒 蛟 焦 搅 窖 揭

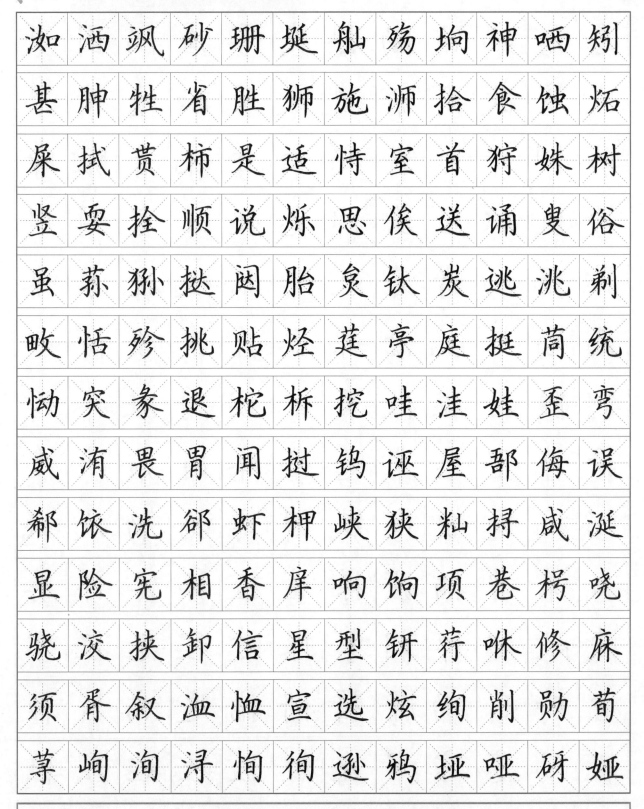

洦	洒	飒	砂	珊	埏	舢	殇	埙	神	哂	矧
甚	胂	牲	省	胜	狮	施	泖	拾	食	蚀	炻
屎	拭	贳	柿	是	适	恃	室	首	狩	姝	树
竖	耍	拴	顺	说	烁	思	俟	送	诵	叟	俗
虽	荪	狲	挞	闼	胎	炱	钛	炭	逃	洮	剃
畋	恬	殄	挑	贴	烃	莛	亭	庭	挺	莔	统
恸	突	象	退	柁	柝	挖	哇	洼	娃	歪	弯
威	洧	畏	胃	闻	挝	钨	诬	屋	郚	侮	误
郗	饩	洗	郤	虾	柙	峡	狭	籼	挦	咸	涎
显	险	宪	相	香	庠	响	饷	项	巷	枵	哓
骁	洨	挟	卸	信	星	型	铏	荇	咻	修	庥
须	胥	叙	洫	恤	宣	选	炫	绚	削	勋	荀
荨	峋	洵	浔	恂	徇	逊	鸦	垭	哑	砑	娅

问:临帖时写得还可以,为什么离开字帖就写不好?

答:离开字帖写不好,主要是练字方式不正确。临帖分为对临和背临。对临是看着原帖往本子上写,学习字的结构,体会字的精妙,在体会的同时也要去理解和记忆。背临则是凭记忆临帖。如果离开字帖写不好,说明临摹没有用心,只是走马观花地练字,并没有达到深刻地理解和记忆。想要离帖把字写好,就要加强读帖、临帖练习。

恿	悠	蚰	铕	蚴	淤	萸	雩	渔	隅	圉	庾
域	堉	欲	阈	谕	渊	跃	殒	酝	啧	帻	笮
舴	铡	蚱	粘	崭	绽	章	晢	辄	着	赈	睁
铮	埴	职	趾	鸷	掷	梽	铚	痔	室	喁	鸼
铢	猪	舳	渚	著	蛀	嘴	雏	缀	桄	涿	啄
淄	缁	梓	眦	渍	综	偬	菹	族	腙	做	12画
锎	隘	揞	媪	傲	奥	鲍	跋	掰	斑	棒	傍
谤	葆	堡	悲	辈	惫	焙	琫	逼	赑	筚	愊
弼	编	遍	缏	傧	斌	摒	博	鹁	渤	跛	瓿
裁	策	曾	插	馇	搭	嵖	猹	挦	馋	禅	孱
巉	敞	超	焯	朝	掣	琛	趁	程	惩	裎	掌
啻	畴	厨	锄	滁	楮	储	揣	遄	喘	窗	棰
辍	赐	葱	琮	窜	毳	皴	搓	嵯	矬	痤	锉

咽 恹 研 伢 衍 弇 砚 彦 殃 垟 祥 洋

养 轺 峣 姚 咬 药 要 钥 咿 羑 咦 贻

姨 蚁 舣 轶 弈 奕 疫 羿 茵 荫 音 洇

姻 垠 胤 荥 荧 盈 郢 映 哟 俑 勇 幽

疣 羑 柚 囿 宥 诱 禺 竽 俞 俣 禹 语

昱 狱 垣 爰 怨 院 郧 陨 恽 拶 哉 咱

昝 蚤 怎 眨 柞 栅 咤 炸 毡 飐 栈 战

昭 赵 柘 珍 帧 胗 浈 轸 鸩 峥 狰 拯

政 挣 栀 胝 祗 指 枳 轵 咫 栉 峙 庤

陟 蛊 钟 种 重 洲 轴 胄 昼 茱 洙 柱

炷 祝 拽 砖 追 宨 斫 浊 咨 姿 兹 籽

秭 籽 总 疭 奏 俎 祖 昨 胙 祚 10画 啊

埃 唉 挨 砹 爱 桉 氨 俺 胺 案 盎 敖

捌	笆	粑	罢	班	般	颁	舨	梆	浜	蚌	趵
豹	倍	悖	被	畚	荸	笔	俾	毕	铋	狴	俵
宾	栟	病	钵	饽	剥	袯	钹	铂	亳	淳	逋
捕	哺	部	蚕	舱	涔	柴	豺	茝	谄	倡	郣
晁	秒	郴	宸	龀	琤	称	埕	乘	逞	骋	秤
哧	鸱	蚩	耻	翅	恃	臭	础	俶	畜	陲	莼
唇	瓷	脆	挫	厝	耽	郸	疸	叠	珰	党	档
舠	捣	倒	荻	敌	涂	砥	递	娣	铀	凋	爹
瓞	鸫	胴	都	蚪	逗	读	疍	顿	剟	铎	屙
婀	莪	峨	娥	恶	饿	恩	珥	砝	烦	舫	匪
诽	棐	粉	峰	逢	俸	莩	蚨	浮	俯	釜	赅
酐	疳	赶	罡	皋	高	羔	哥	胳	格	鬲	胲
根	耕	埂	耿	哽	绠	恭	蚣	躬	珙	唝	鸪

新手练字问答

问:为什么字显得僵硬做作?

答:字迹僵硬多数情况是因为笔画不够精致,例如横画、竖画过于平直,转折较为生硬等。而字迹做作多数情况是因为笔画修饰过多或转折处过于夸张等。想解决这些问题就要及时改正笔画的缺点,进行笔画专项练习,并加强读帖和临帖的练习。

掳 鹿 渌 逯 铝 稆 率 绿 鸾 掠 略 啰

萝 逻 脶 猡 麻 曼 碌 猫 袤 梅 郿 焖

萌 猛 梦 眯 猕 谜 密 绵 冕 渑 喵 描

敏 铭 眸 谋 捺 萘 赧 硇 铙 淖 猊 旎

捻 埝 脲 喏 您 聍 秾 胬 喏 偶 啪 排

徘 盘 脬 匏 培 烹 堋 捧 啤 淠 偏 谝

孵 票 萍 颇 婆 笸 粕 掊 菩 脯 菩 戚

埼 萁 畦 崎 淇 骐 骑 绮 掐 掮 乾 堑

羟 跄 硗 硚 悭 圊 清 情 顇 笭 蚯 球

赇 蛆 躯 渠 娶 圈 铨 痊 绻 悫 雀 蚺

铷 萨 埽 啬 铯 啥 嗇 商 梢 奢 赊

猞 蛇 赦 深 婶 渗 笙 绳 盛 匙 授 售

兽 绶 菽 梳 淑 孰 庶 涮 爽 硕 偲 耜

字体和书体

　　字体按字形特征一般分为篆、隶、楷、行、草五大类,每一大类中又可再向下细分。书体是具有各自独特面目和独特风格的汉字书写体系。书体相对于字体更个性化,更加动态,风格更加明显,比较有名的书体有瘦金体、簪花小楷、东坡体等。

罟 钴 顾 馆 莞 胱 桃 逛 桂 衰 埚 郭
胲 海 氦 害 捍 悍 航 颃 蚝 耗 浩 盍
荷 核 盉 哼 珩 桁 烘 候 壶 笏 桦 桓
换 唤 涣 浣 晃 珲 晖 悔 桧 恚 贿 烩
获 刬 唧 积 笄 屐 姬 疾 脊 觊 继 痂
家 恝 贾 钾 监 兼 捡 笕 健 舰 涧 豇
浆 桨 胶 轿 较 桀 蚧 借 紧 晋 赆 烬
浸 惊 痉 竞 阄 酒 桕 疽 桔 俱 倨 剧
捐 涓 娟 倦 狷 倦 绢 倔 莙 据 峻 隽
浚 骏 莰 栲 烤 疴 课 恳 硁 倥 恐 哭
胯 脍 宽 框 悝 捆 阃 悃 栝 莱 崃 倈
涞 狼 阆 朗 浪 捞 崂 栳 唠 烙 涝 狸
离 骊 逦 哩 娌 莉 莅 栗 砺 砾 猁 莲

新手练字问答

问：为什么单字好看，整篇却不好看？

答：有些练字者认为自己的字单字可看，整篇不入眼；有些练字者则认为自己的字整篇可看，单字不入眼。这种情况可能是因为单字没写好，也可能是因为布局有问题。解决的方法就是进行笔画和单字练习以及调整书写结构布局。

毫	淏	菏	龁	盒	涸	痕	鸻	鸿	唿	惚	斛
唬	瓠	扈	铧	婳	淮	隹	患	焕	逭	黄	凰
隍	谎	彗	晦	秽	阍	婚	馄	混	祸	基	掎
鲄	偈	祭	悸	寄	寂	绩	笧	袈	戛	铗	假
菅	笺	检	趼	减	剪	渐	谏	铰	矫	皎	脚
教	接	秸	捷	婕	琎	菫	褚	菁	猄	旌	惊
颈	竟	婧	救	厩	掬	菊	据	距	惧	鄄	眷
掘	楠	崛	阚	菌	鞁	焌	铠	勘	龛	康	铐
氪	骒	啃	裉	崆	控	寇	眶	盔	逵	馗	傀
匮	裈	啦	株	赉	娄	啷	琅	廊	烺	铑	勒
累	梨	犁	理	蛎	喉	笠	粝	粒	琏	敛	脸
殓	梁	辆	聊	撩	猎	啉	淋	聆	菱	棂	蛉
翎	羚	绫	领	琉	络	聋	笼	隆	偻	颅	舻

问：练字过程中产生厌烦心理怎么办？

答：如果是成人在练字过程中出现厌烦心理，说明对于练字的认识不够清晰。练字的目的究竟是什么？是实际生活需要，还是为了修身养性？想明白为什么练字，也就可以克服厌烦心理。如果是孩子在练字过程中出现厌烦心理，则需要家长多同孩子沟通。最好可以和老师配合引导，提高孩子的积极性。

25 11画 H-L

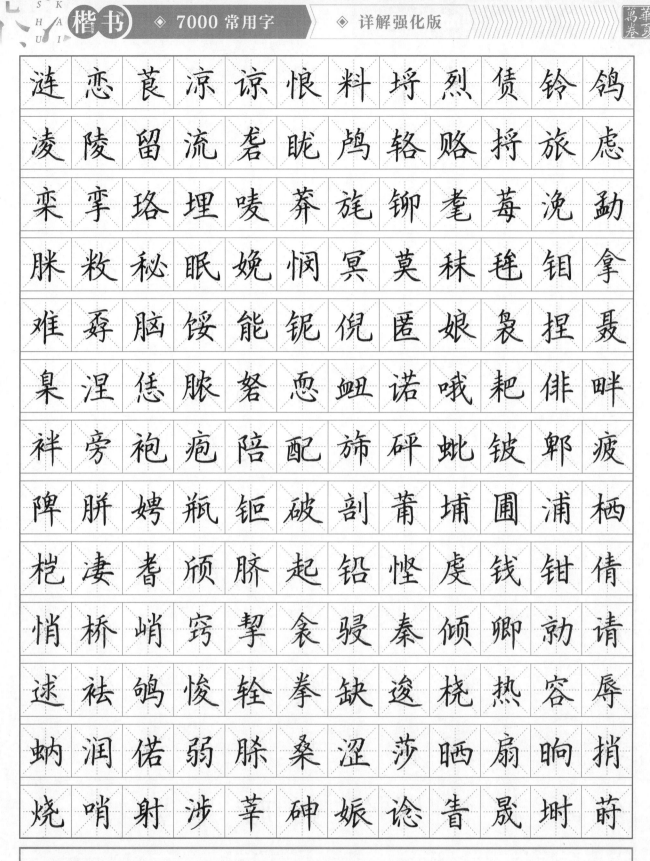

问：一个字写了很多遍还是写不好怎么办？

答：练一个字一次最好不超过十遍。如果是认真地读帖、对比、修改，用六遍就能写好了。即使写得不好今天也不要再练，如果反复用错误的方法写一个字，那就是在强化错误。过一段时间，再写这个字，会发现比原来写得好，这就是潜移默化的作用。

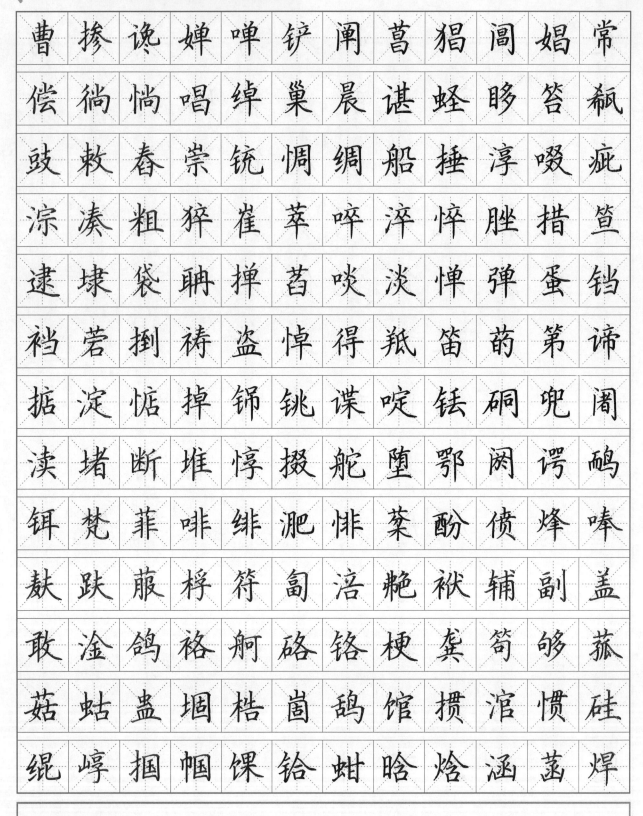

问:练字的时候注意力不集中怎么办?

答:如果注意力经常无法集中,可能是因为一些不良的生活习惯,如经常熬夜等。可以尝试采用"5分钟练字法",也就是集中精神5分钟,在这5分钟之内专心写字。从5分钟开始练习,逐渐延长时间,直至能长时间保持注意力集中。

问:为什么字写快了就变丑?

答:在书写水平一般的前提下,很难兼顾写好和写快两个方面。所以写字快就乱,这是非常正常的事情。如果想写得又快又好,就要提高书写水平,增强对字结构的把控。在结构把控良好的基础上,可以尝试对行书、草书进行临帖练习。

新手练字问答

窈 郫 晔 烨 眙 胰 廖 倚 酏 挹 益 涴

� 谊 氪 殷 猖 蚓 莺 莹 痈 邕 涌 莜

莸 铀 莕 狳 馀 谀 娱 圊 彧 峪 钰 浴

预 智 驾 冤 袁 原 圆 垸 铖 阅 悦 晕

耘 涢 砸 栽 载 宰 赃 脏 羘 桊 唝 造

贼 唽 砟 痄 斋 窄 债 旍 盏 展 站 涨

笮 哲 浙 真 桢 砧 祯 畛 疹 衿 振 朕

钲 烝 症 脂 值 贽 挚 桎 轾 致 秩 衷

冡 辀 酎 皱 珠 株 诸 逐 烛 疰 桩 谆

准 捉 桌 倬 酌 浞 诼 资 笫 恣 诹 陬

租 钻 唑 座 11画 欸 皑 庵 谙 埯 铵 菝

捭 笨 崩 绷 庳 敝 婢 筚 匾 彪 婊 彬

菠 舶 脖 啵 晡 埠 猜 彩 菜 骖 惭 惨

问：怎么把练习的字迹代入日常书写中？

答：练字不宜心急。练习一段时间后，可以将练字时写得较好的字，逐步代入到日常书写中。而在代入到日常书写中时，可能会使整篇字迹风格较为不同，看起来会更乱一些。这个阶段一定要坚持，这也是练字的挫折期。在这个阶段不要着急，要循序渐进。逐渐突破挫折期，书写水平自然会更上一层楼。